Alma Flor Ada • F. Isabel Campoy

Caminos

de

José Martí
Frida Kahlo
César Chávez

Ilustrado por Waldo Saavedra y César de la Mora

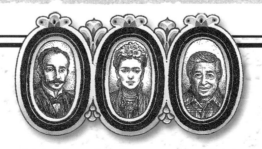

SANTILLANA USA

© Del texto: 2000, Alma Flor Ada y F. Isabel Campoy
© De esta edición:
2016, Santillana USA Publishing Company, Inc.
2023 NW 84th Ave, Doral, FL 33122

PUERTAS AL SOL / Biografía D: *Caminos*

ISBN: 978-1-63113-537-8

Dirección de arte: Felipe Dávalos
Diseño: Petra Ediciones
Portada: Felipe Dávalos
Editores: Norman Duarte y Claudia Baca
Montaje de Edición 15 años: GRAFIKA LLC.

ILUSTRADORES
FELIPE DÁVALOS: pág. 33
CÉSAR DE LA MORA: págs. 34–46
WALDO SAAVEDRA: págs. 6–27

Published in the United States of America
Printed in the USA by Bellak Color, Corp
21 20 19 18 17 16 1 2 3 4 5 6 7 8 9

Índice

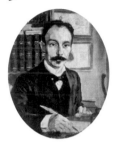
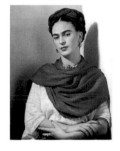
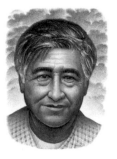

A Lourdes Rovira, inspiradora de paz
y creatividad. Y a todas las maestras
y maestros que han hecho suya
nuestra invitación a descubrir su voz.

A Elisa Sanchis, puente de la palabra.

José Martí

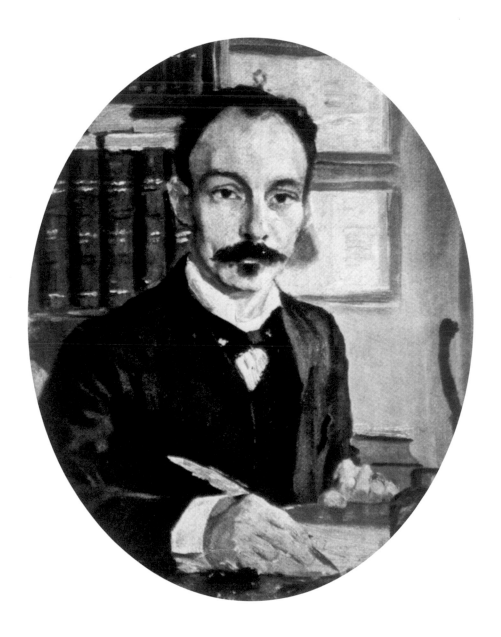

Martí en su despacho de 120 Front Street, en Nueva York.
Retrato al óleo de Herman Norrman, 1891.

¡Qué alegría cuando nace un niño o una niña! Los padres sueñan con que su hijo sea fuerte y bueno, noble y valiente, inteligente y generoso.

El 28 de enero de 1853 nació en La Habana, Cuba, un niño que llegó a ser todo eso y mucho más.

Ese niño era José Martí Pérez. Lo llamaban Pepe. Esta es su historia.

La isla de Cuba está a la entrada del Golfo de México. Está muy cerca de Florida y de México. La Habana es la capital de Cuba.

El puerto de La Habana ha sido siempre muy importante. Durante la época en que España gobernaba a Hispanoamérica, en La Habana se reunía la flota de barcos. Cruzaban juntos el Océano Atlántico para tratar de protegerse de los piratas y enemigos.

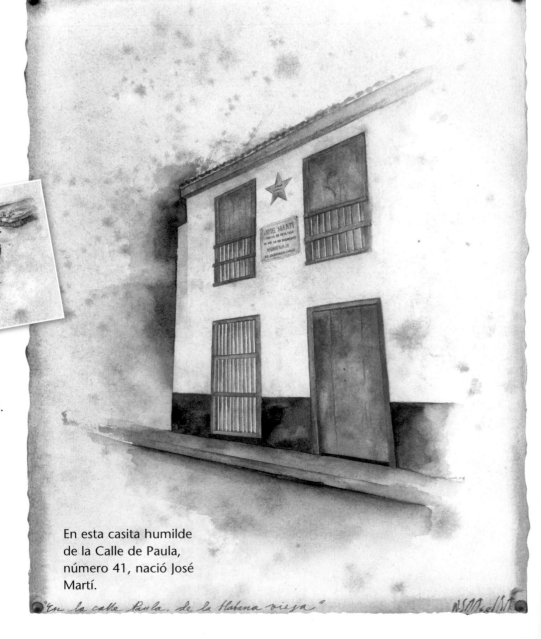

En esta casita humilde de la Calle de Paula, número 41, nació José Martí.

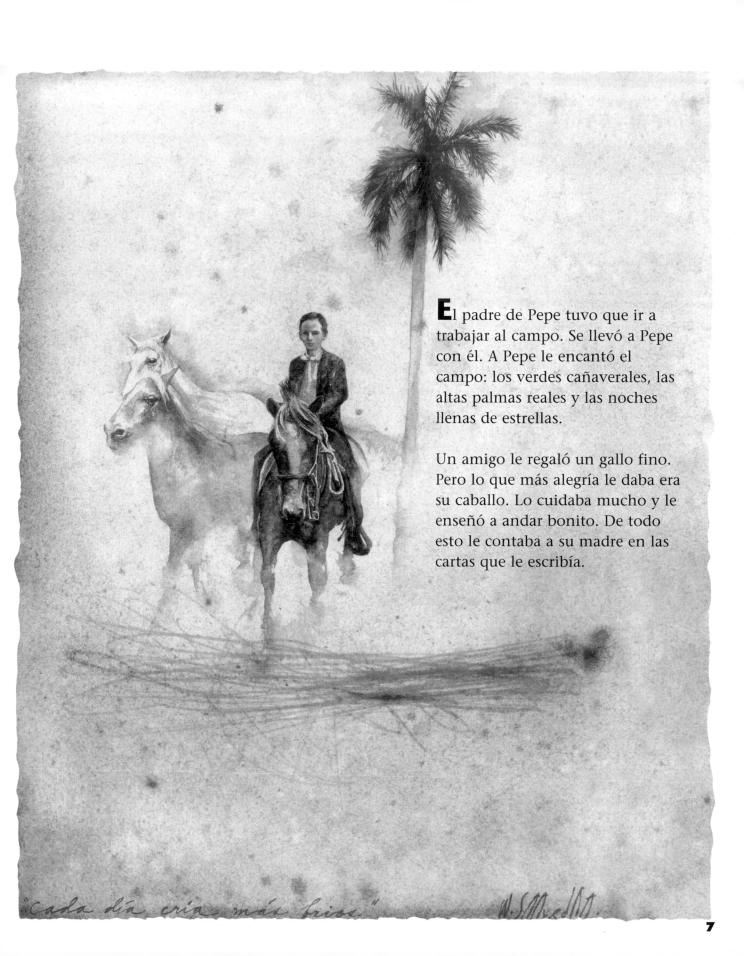

El padre de Pepe tuvo que ir a trabajar al campo. Se llevó a Pepe con él. A Pepe le encantó el campo: los verdes cañaverales, las altas palmas reales y las noches llenas de estrellas.

Un amigo le regaló un gallo fino. Pero lo que más alegría le daba era su caballo. Lo cuidaba mucho y le enseñó a andar bonito. De todo esto le contaba a su madre en las cartas que le escribía.

Cuando Pepe y su padre regresaron a La Habana, Pepe tuvo que empezar a trabajar para ayudar a su familia. Tenía entonces doce años.

Primero trabajó en una tienda. Como quería seguir aprendiendo, buscó trabajo en un colegio.

Rafael María Mendive fue un buen patriota y un gran maestro. Protegió a José Martí para que pudiera estudiar.

El director del colegio, Rafael María Mendive, era un gran maestro. Mendive comprendió que Pepe era muy inteligente y lo ayudó para que pudiera seguir estudiando.

Rafael María Mendive era un patriota, y por eso fue encarcelado. Los patriotas querían que Cuba tuviera su propio gobierno. Cuba era una colonia de España. Los cubanos no podían participar en su gobierno.

"Árbol y semilla"

Había un alumno de Mendive que no era un buen patriota.

Pepe y su buen amigo Fermín Valdés Domínguez le escribieron una carta. Le decían que un alumno de Mendive tenía que amar a Cuba y amar la libertad.

José Martí tenía que cortar piedras en las canteras de cal. Era un castigo terrible.

La carta llegó a las autoridades. Se llevaron presos a Martí y a Fermín. En vista de que los dos amigos tenían letras muy parecidas, no se sabía quién había escrito la carta. Fermín dijo que la había escrito él para salvar a Pepe. Pero Pepe dijo que la había escrito él: quería salvar a Fermín.

Las autoridades enviaron a Pepe a la cárcel y lo condenaron a trabajos forzados. Tenía entonces diecisiete años.

9

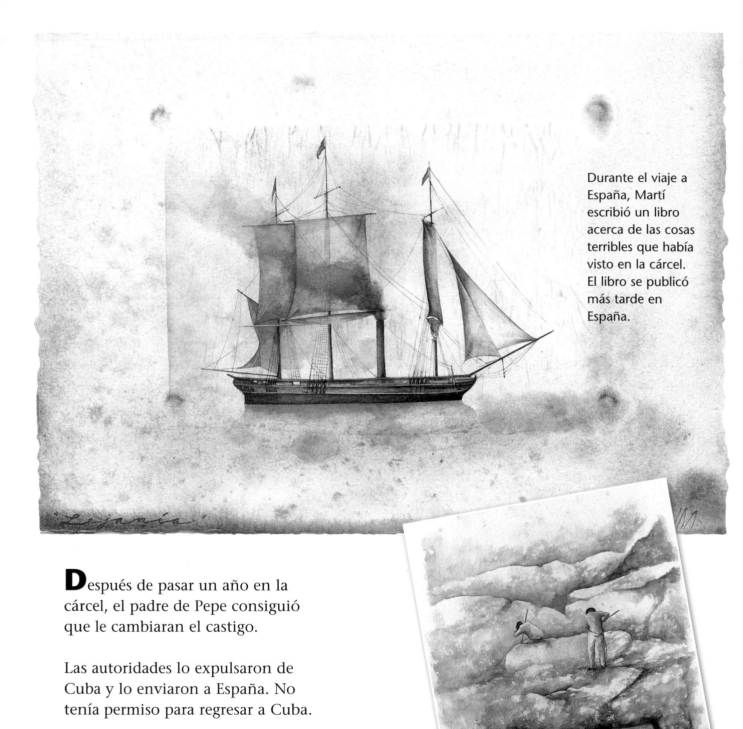

Durante el viaje a España, Martí escribió un libro acerca de las cosas terribles que había visto en la cárcel. El libro se publicó más tarde en España.

"Lejanía"

Después de pasar un año en la cárcel, el padre de Pepe consiguió que le cambiaran el castigo.

Las autoridades lo expulsaron de Cuba y lo enviaron a España. No tenía permiso para regresar a Cuba.

El trabajo forzado en las canteras de cal, cortando y arrastrando las piedras bajo el sol, era cruel. Allí Martí vio a niños y ancianos que sufrían mucho.

EN ESTAS CANTERAS SUFRIERON TRABAJOS FORZADOS MUCHOS CUBANOS POR EL HONROSO DELITO DE QUERER LA LIBERTAD DE SU PATRIA.
EN ESTAS CANTERAS TRABAJÓ Y SUFRIÓ JOSÉ MARTÍ.

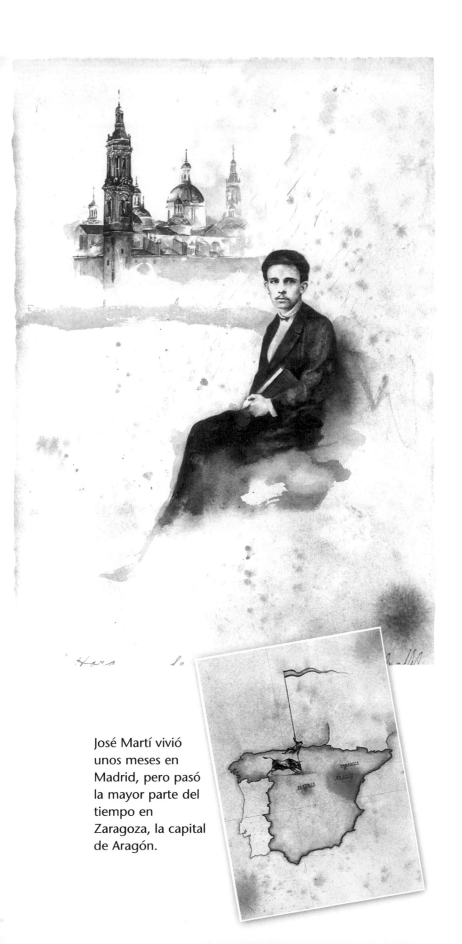

En España, José Martí se encontró con Fermín. Con él estudió derecho en la Universidad de Zaragoza.

A Martí le gustó mucho España, la tierra de sus abuelos y de sus padres. Conoció a muchas personas y comprendió que había españoles que deseaban la libertad tanto como él.

Martí decidió dedicar su vida a luchar por la libertad, contra la tiranía, contra los malos que hacen daño a los pobres, contra la injusticia.

Martí descubrió la belleza de la tierra española. Comprendió que en todos los lugares hay personas buenas.

José Martí vivió unos meses en Madrid, pero pasó la mayor parte del tiempo en Zaragoza, la capital de Aragón.

Las autoridades españolas no dejaban que José Martí volviera a Cuba. Sus padres y hermanas se fueron a vivir a México. Y Pepe se fue a México para estar con ellos.

Martí vivió en México. Vivió en Guatemala. Vivió en Venezuela.

En todos los lugares donde vivía, Martí leía y aprendía. Trabajaba mucho, enseñando y escribiendo.

En todas partes hizo muy buenos amigos. Y en todas partes luchó por la libertad. Por último, Martí se trasladó a los Estados Unidos, a Nueva York.

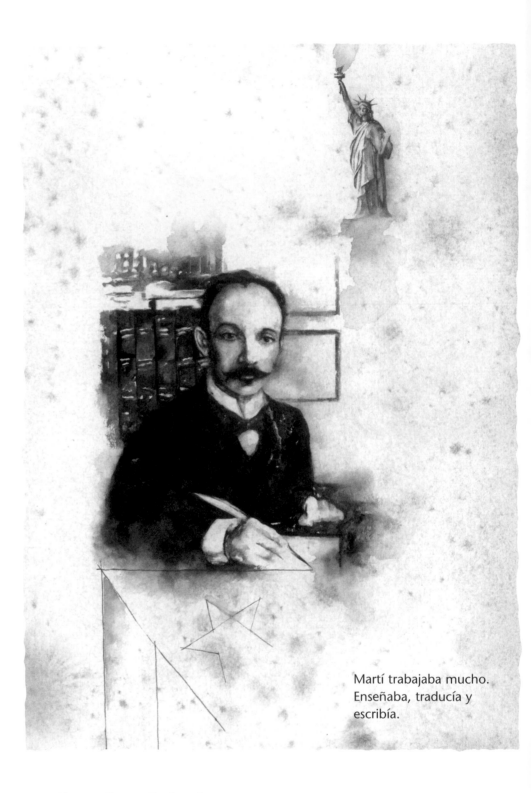

Martí trabajaba mucho. Enseñaba, traducía y escribía.

Con los pobres de la tierra
quiero yo mi suerte echar:
El arroyo de la sierra
me complace más que el mar.

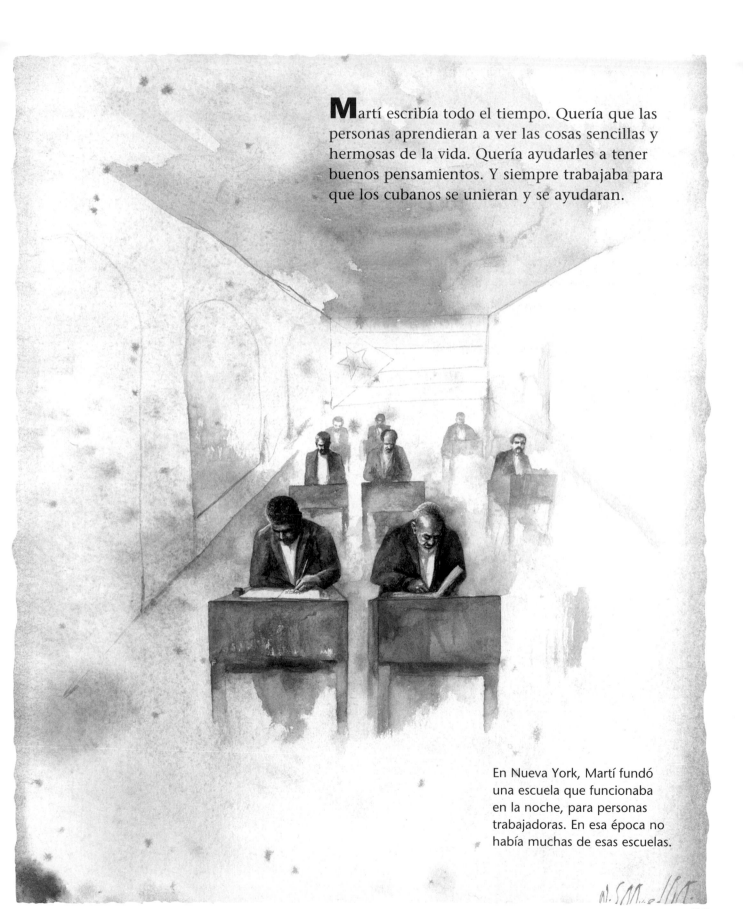

Martí escribía todo el tiempo. Quería que las personas aprendieran a ver las cosas sencillas y hermosas de la vida. Quería ayudarles a tener buenos pensamientos. Y siempre trabajaba para que los cubanos se unieran y se ayudaran.

En Nueva York, Martí fundó una escuela que funcionaba en la noche, para personas trabajadoras. En esa época no había muchas de esas escuelas.

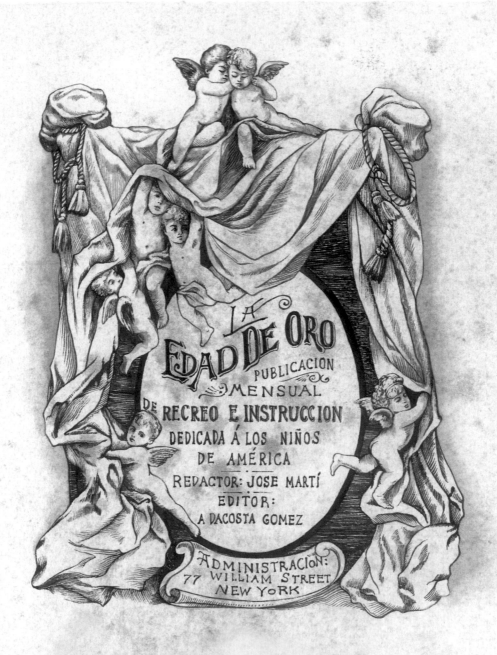

LA EDAD DE ORO
PUBLICACION
MENSUAL
DE RECREO E INSTRUCCION
DEDICADA Á LOS NIÑOS
DE AMÉRICA
REDACTOR: JOSE MARTÍ
EDITOR:
A DACOSTA GOMEZ

ADMINISTRACION:
77 WILLIAM STREET
NEW YORK

Martí amaba a los niños. Para todos los niños y las niñas del continente americano, Martí escribió *La Edad de Oro*, que te gustará leer. Esta revista, con cuentos y poemas, con hermosos relatos y descripciones, ha sido publicada muchas veces como libro. Allí aparece el hermoso poema "Los zapaticos de rosa".

"Para Sebastian, mi hijo."

W. S. Rivera

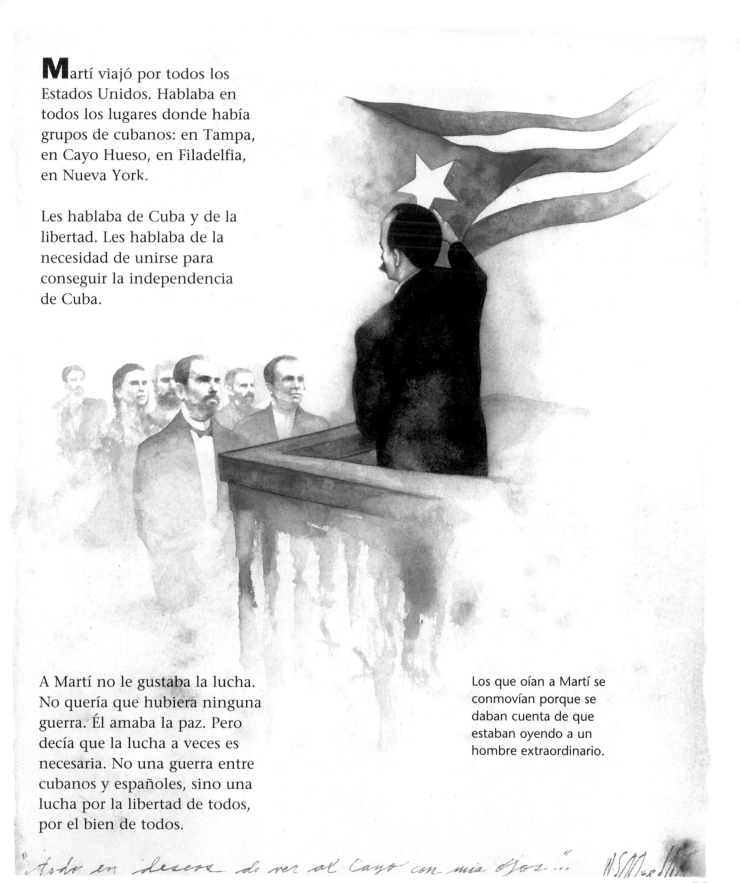

Martí viajó por todos los Estados Unidos. Hablaba en todos los lugares donde había grupos de cubanos: en Tampa, en Cayo Hueso, en Filadelfia, en Nueva York.

Les hablaba de Cuba y de la libertad. Les hablaba de la necesidad de unirse para conseguir la independencia de Cuba.

A Martí no le gustaba la lucha. No quería que hubiera ninguna guerra. Él amaba la paz. Pero decía que la lucha a veces es necesaria. No una guerra entre cubanos y españoles, sino una lucha por la libertad de todos, por el bien de todos.

Los que oían a Martí se conmovían porque se daban cuenta de que estaban oyendo a un hombre extraordinario.

Ardo en deseos de ver al cayo con mis ojos...

Martí consiguió volver a Cuba en 1895. Había logrado que los viejos patriotas que estaban cansados de luchar y los que luchaban por separado se unieran para luchar una vez más por Cuba.

En la isla de Santo Domingo hay un pueblecito llamado Montecristi. Allí vivía el general Máximo Gómez, que había luchado mucho por la libertad de Cuba. Martí fue a verlo para hablar de los planes de la lucha.

Martí y Máximo Gómez decidieron irse a Cuba. Consiguieron un barco que los llevara cerca de las costas de Cuba. Del barco bajaron un bote pequeño para trasladarse a tierra firme.

Era de noche y había una tormenta. Parecía que el bote iba a hundirse. Remaron desesperadamente y por fin llegaron a la orilla, a un lugar de Cuba llamado Playitas.

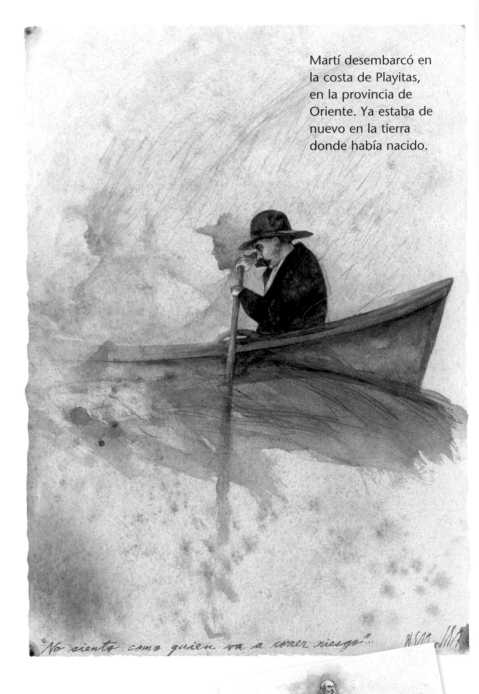

Martí desembarcó en la costa de Playitas, en la provincia de Oriente. Ya estaba de nuevo en la tierra donde había nacido.

"No siento como quien va a correr riesgo"...

El gran patriota dominicano Máximo Gómez, el Generalísimo, luchó por la libertad de Cuba con total devoción.

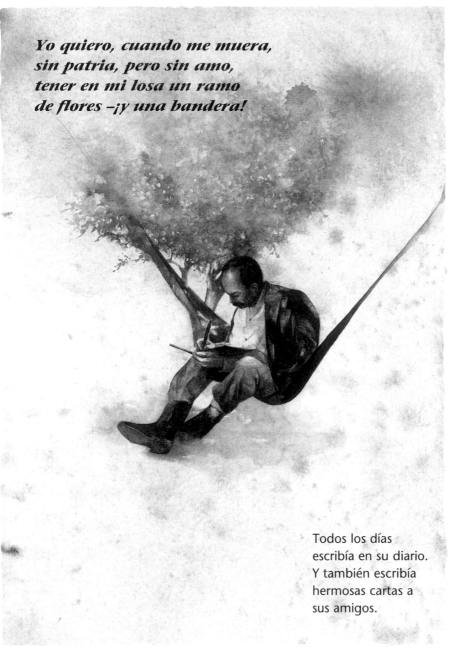

Yo quiero, cuando me muera,
sin patria, pero sin amo,
tener en mi losa un ramo
de flores –¡y una bandera!

Todos los días
escribía en su diario.
Y también escribía
hermosas cartas a
sus amigos.

Martí y los pocos patriotas que lo acompañaban caminaron por el campo. A Martí se le encendían los ojos de alegría con cada hierba que veía, con cada hoja que reconocía. ¡Cómo amaba el campo de Cuba! ¡Cómo lo recordaba! ¡Qué bien lo conocía!

Una tarde, una columna de soldados enemigos los sorprendió. Martí iba adelante en su caballo blanco, que resaltaba bajo el sol. Le dispararon. Cayó herido del caballo y murió enseguida. Era el 19 de mayo de 1895. Martí, que había dedicado su vida a hacer el bien y a luchar por la independencia de Cuba, murió defendiendo sus ideales. Su muerte fue una inspiración para que los cubanos siguieran luchando por la independencia.

José Martí había escrito estos versos:

No me pongan en lo oscuro
a morir como un traidor:
Yo soy bueno, y como bueno
¡moriré de cara al sol!

Tres de las Antillas
Mayores, Cuba, La
Española y Puerto
Rico, lucharon unidas
por su libertad.

Estos versos de Martí son muy conocidos. Es posible que los hayas oído cantados con la música de "La Guantanamera". En ellos, Martí nos invita a hacer el bien a todos, amigos o enemigos, como él lo hacía.

LA ROSA BLANCA

Cultivo una rosa blanca,
en julio como en enero,
para el amigo sincero
que me da su mano franca.

Y para el cruel que me arranca
el corazón con que vivo,
cardo ni ortiga cultivo:
cultivo una rosa blanca.

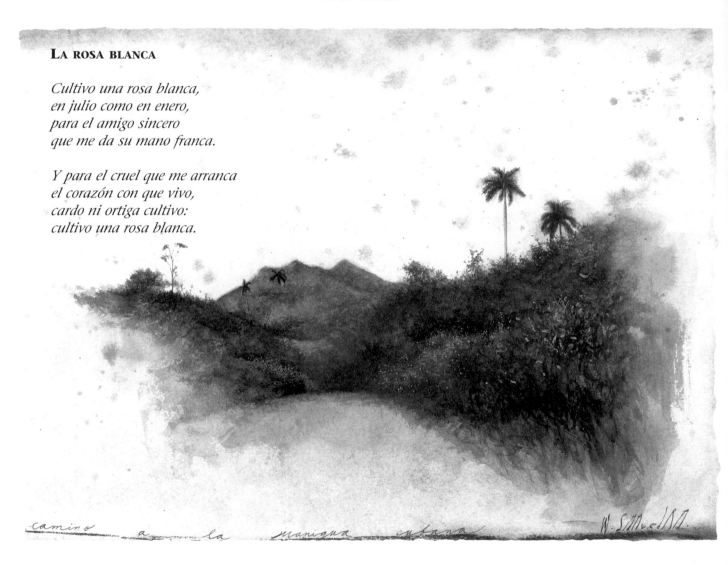

camino a la manigua cubana

El campo de Cuba,
que Martí amó tanto.

Este hombre extraordinariamente bueno que se llamó José Martí, es conocido entre los cubanos como el Apóstol. Su vida y sus palabras son un ejemplo para todos los hispanoamericanos, para todos los que hablamos español y para todos los que aman el bien y la justicia.

Frida Kahlo

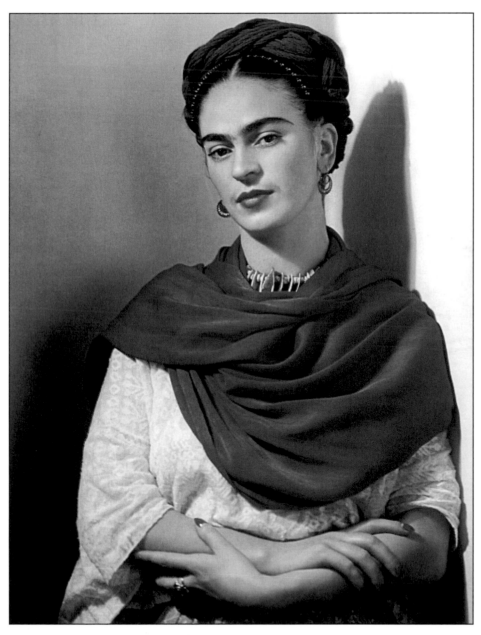

Frida Kahlo en 1939.
Foto de Nickolas Muray.

Frida nació en Coyoacán
el 6 de julio de 1907.

Frida vivía en la Casa Azul con
sus padres y sus hermanas.

En los meses de verano, las tormentas traen
fuertes lluvias a la altiplanicie de Anáhuac,
en donde está situada la Ciudad de México.

En uno de esos días de tormenta, el 6 de julio
de 1907, nació Frida Kahlo en la Casa Azul,
en la ciudad de Coyoacán, cerca de la Ciudad
de México.

La Casa Azul tenía un gran patio central en
el que Frida jugaba con su hermana Cristina.

Las dos hermanas mayores, Matilde y Adriana,
ayudaban a la madre a limpiar y ordenar la casa.

Por las tardes, la madre y sus cuatro hijas
se sentaban en el patio a coser y a bordar.

En un lado del patio, el padre de Frida,
Guillermo Kahlo, tenía su estudio de fotografía.
Eran días felices y prósperos para la familia Kahlo.

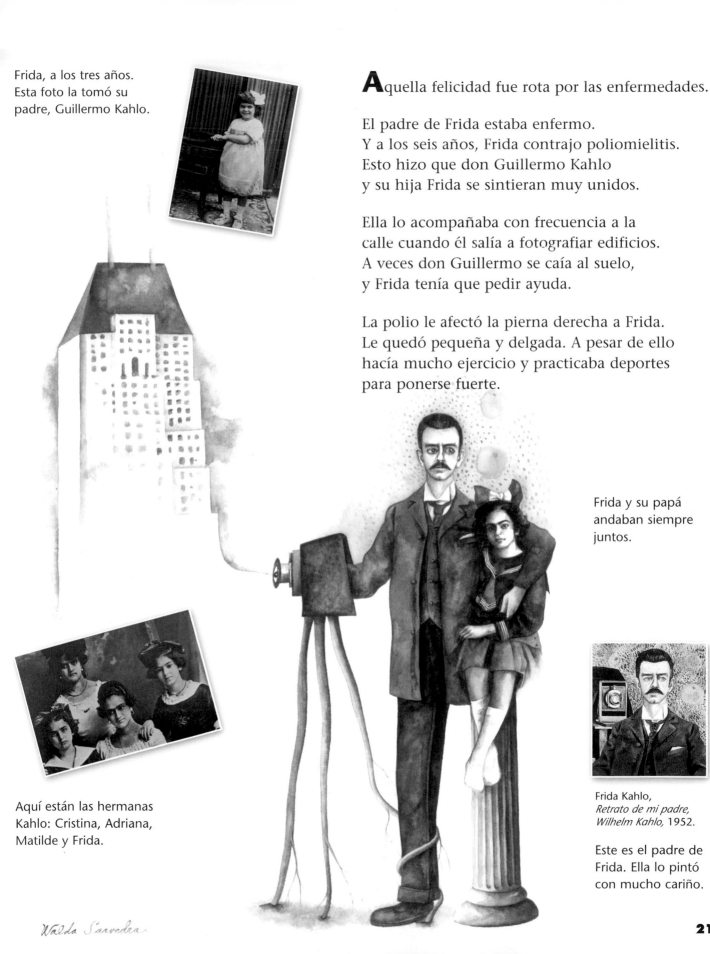

Frida, a los tres años. Esta foto la tomó su padre, Guillermo Kahlo.

Aquella felicidad fue rota por las enfermedades.

El padre de Frida estaba enfermo.
Y a los seis años, Frida contrajo poliomielitis.
Esto hizo que don Guillermo Kahlo
y su hija Frida se sintieran muy unidos.

Ella lo acompañaba con frecuencia a la
calle cuando él salía a fotografiar edificios.
A veces don Guillermo se caía al suelo,
y Frida tenía que pedir ayuda.

La polio le afectó la pierna derecha a Frida.
Le quedó pequeña y delgada. A pesar de ello
hacía mucho ejercicio y practicaba deportes
para ponerse fuerte.

Frida y su papá andaban siempre juntos.

Aquí están las hermanas Kahlo: Cristina, Adriana, Matilde y Frida.

Frida Kahlo, *Retrato de mi padre, Wilhelm Kahlo,* 1952.

Este es el padre de Frida. Ella lo pintó con mucho cariño.

Walda Saavedra

21

Frida fue a la escuela primaria en Coyoacán.

Tenía muchas amigas con las que se iba
a jugar por la ciudad o cerca del río al salir
de la escuela. Ella siempre ocultaba
su pierna con calcetines altos o pantalones.

A los quince años entró a la escuela
preparatoria.

La escuela estaba en la Ciudad de México,
a una hora de distancia de Coyoacán,
y todos los días viajaba a la
preparatoria en autobús.

Frida era muy
inteligente y se buscó
en la escuela amigas
y amigos que pudieran
entenderla. Se hizo
amiga de un grupo, que
estaba formado casi solo por
chicos. Se les conocía por el
nombre de los Cachuchas.

Los Cachuchas se reunían en
la biblioteca a estudiar y a hacer
sus tareas escolares. El jefe
del grupo, Alejandro Gómez
Arias, era el mejor amigo de Frida.

Ella seguía ocultando su pierna,
vistiéndose con faldas largas o pantalones.

Este es Alejandro
Gómez Arias, un buen
amigo de Frida.

A Frida le gusta jugar.
A Frida le gusta reír.
A Frida le gusta vivir.
Pero más le gusta soñar.

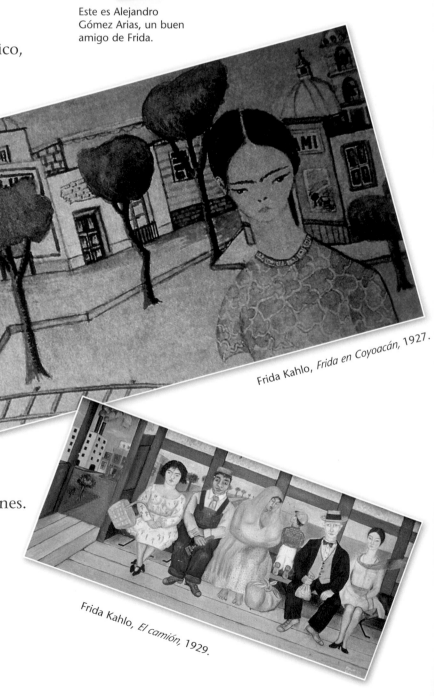

Frida Kahlo, *Frida en Coyoacán*, 1927.

Frida Kahlo, *El camión*, 1929.

Un día, de camino al colegio, Frida iba en el autobús charlando, como de costumbre, con su amigo Alex cuando ocurrió un grave accidente.

Un tranvía se cruzó ante el autobús y Frida resultó gravemente herida. Alex estuvo junto a ella hasta que llegó la ambulancia.

Tenía varios huesos rotos y había perdido mucha sangre. Nadie en el hospital creía que sobreviviría. Estuvo un mes en el hospital. Sus amigos iban a visitarla con frecuencia.

Cuando regresó a su casa, sus amigos siguieron yendo hasta Coyoacán a verla. Pero después de un tiempo se cansaron de aquel viaje de una hora.

Frida nunca acabó sus estudios.
Fue entonces cuando empezó a pintar.

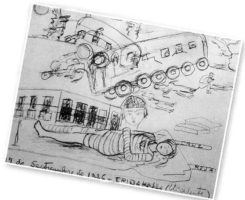

Este dibujo del accidente es de Frida Kahlo, pintado en 1926.

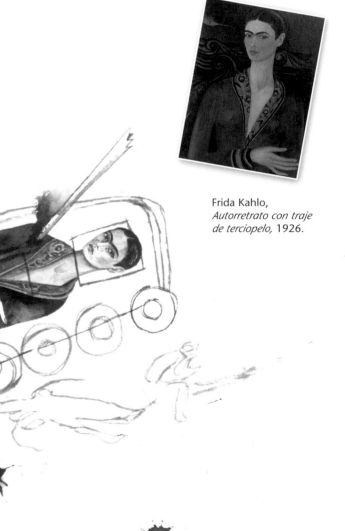

Frida Kahlo, *Autorretrato con traje de terciopelo,* 1926.

Walda Saavedra

La mamá de Frida, la señora Matilde Calderón, hizo construir para su hija un caballete pequeño que pudiera colocar sobre la cama.

Puso un espejo sobre su cama y Frida empezó a pintar retratos de su cara, una y otra vez. Aquellas pinturas la mantenían entretenida. Durante dos años luchó por su vida.

Cuando se recuperó, le enseñó sus dibujos a un famoso muralista, Clemente Orozco, y él a su vez se los mostró a Diego Rivera.

Diego Rivera era un famoso pintor. Él pintaba murales en las paredes de edificios públicos. Sus dibujos eran muy hermosos. Cuando vio los dibujos de Frida le dijo:

"Tus dibujos son tan hermosos como tú".

Ella siguió mostrándole dibujos y él empezó a visitarla hasta que se casaron, el 21 de agosto de 1929.

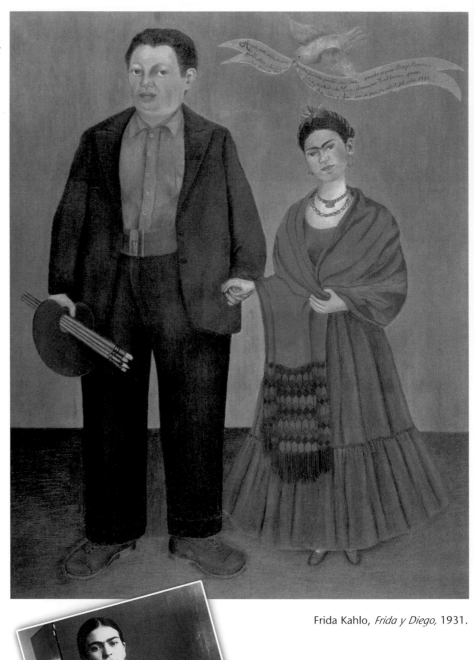

Frida Kahlo, *Frida y Diego*, 1931.

Frida Kahlo. Foto de Imogen Cunningham, c. 1931.

Diego Rivera era un famoso pintor de murales. Diego y Frida se amaban.

Un año más tarde, Diego y Frida se trasladaron de México a San Francisco, California, donde Diego tenía que pintar varios murales.

Frida iba por las calles vestida con sus trajes mexicanos largos, y la gente se paraba a mirarla.

Pasaba los días visitando museos y paseando en tranvía por las calles empinadas de la ciudad. Iba con frecuencia a Chinatown a buscar telas de seda para sus faldas largas.

En San Francisco conoció al doctor Leo Eloesser, un médico que sería su consejero y amigo por el resto de su vida.

Al doctor Eloesser le gustaba navegar por la Bahía de San Francisco. Frida no conocía su barco, pero le hizo un retrato con un modelo en miniatura de su barco de vela.

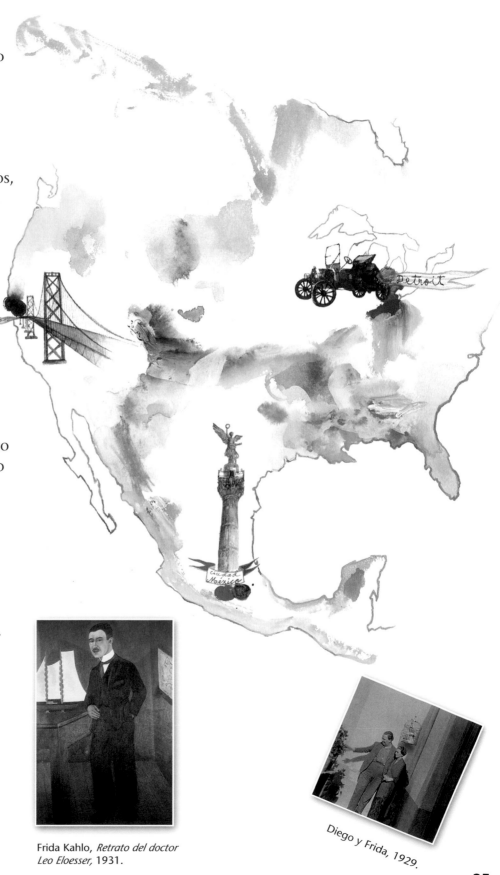

Frida Kahlo, *Retrato del doctor Leo Eloesser,* 1931.

Diego y Frida, 1929.

De San Francisco, Frida
y Diego se fueron a Detroit.
Diego pintó allí murales de los
trabajadores que construían
carros en las fábricas de Detroit.

La madre de Frida murió.
La muerte de la señora Matilde
Calderón fue muy triste para
todos. Especialmente para
el padre de Frida, que la
quería mucho.

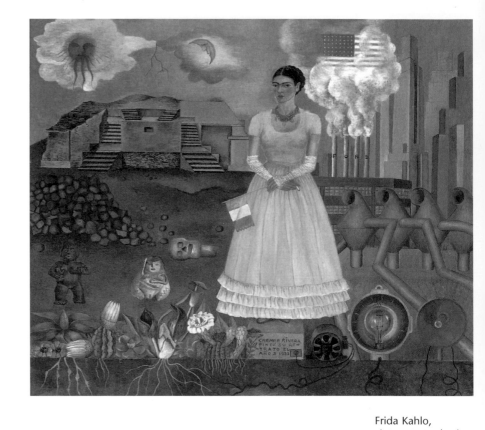

Frida Kahlo,
*Autorretrato de pie
en la frontera
México-Estados
Unidos,* 1932.

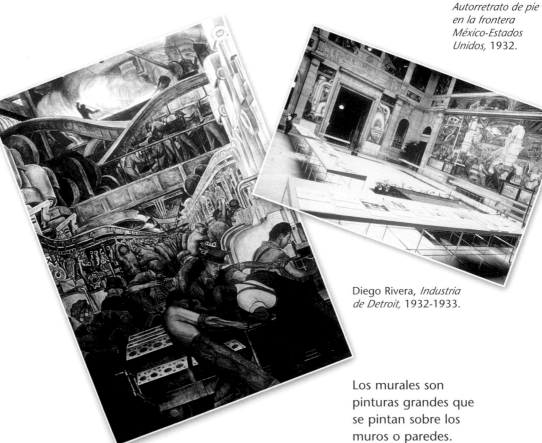

Los padres de Frida
en su boda.

Diego y Frida se
fueron de México a
California y Detroit.
Regresaron a México
cuando murió la
mamá de Frida.

Diego Rivera, *Industria
de Detroit,* 1932-1933.

Los murales son
pinturas grandes que
se pintan sobre los
muros o paredes.

Diego y Frida viajaron a Nueva York varias veces.

Allí conocieron a pintores y artistas. Diego estaba pintando un gran mural. Frida iba a ver a Diego todos los días a la hora del almuerzo con una cesta llena de comida.

En la cesta también le ponía flores y cartitas de amor para recordarle que lo quería mucho. Frida recordaba así cómo en el campo de su país, México, las mujeres llevaban la comida a sus maridos al lugar de trabajo.

Diego y Frida se querían mucho.

En Nueva York, Frida conoció al fotógrafo Nickolas Muray. Él le hizo algunas de sus mejores fotos de aquella época. Frida realizó una exposición de sus cuadros. Uno de los cuadros que pintó en esa ocasión se titula *Mi vestido cuelga aquí* (1933).

En Nueva York, Frida visitaba a Diego todos los días en el lugar donde pintaba un mural. Le llevaba comida en una cesta.

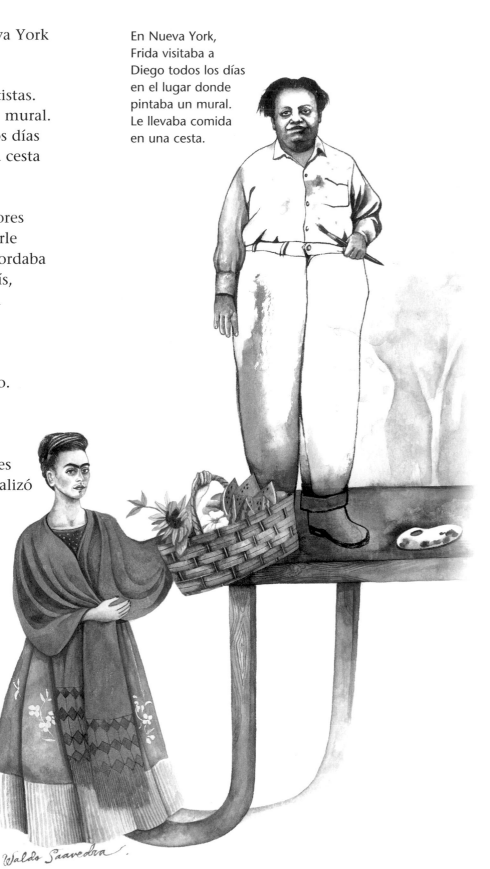

Waldo Saavedra.

De Nueva York, Frida se fue a París.
En París tuvo mucho éxito. Por entonces vivían
en París muchos poetas, pintores y artistas.
Se reunían con frecuencia para hablar e
intercambiar ideas sobre sus obras.
Entre ellos estaba Pablo Picasso.

Pablo y Frida se hicieron amigos.
El Museo del Louvre le compró un cuadro a Frida.
Ella no estaba acostumbrada a vender su pintura.
Hasta entonces solía regalarla a amigos.
Tener un cuadro en un museo importante
del mundo la hizo muy feliz.

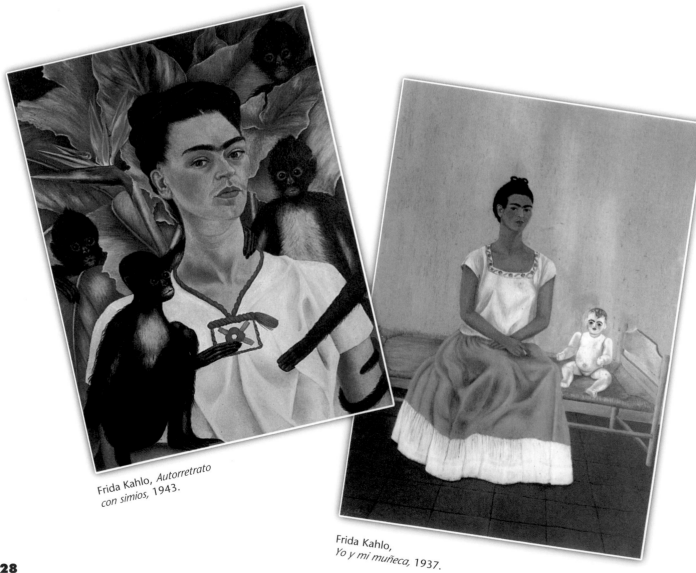

Frida Kahlo, *Autorretrato
con simios*, 1943.

Frida Kahlo,
Yo y mi muñeca, 1937.

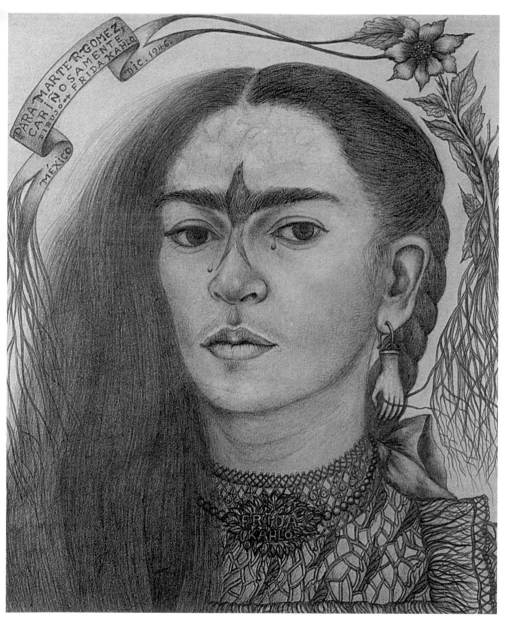

Frida Kahlo,
*Autorretrato dedicado
a Marte R. Gómez,* 1946.

Poco a poco, Frida fue haciéndose famosa.

Sus cuadros se exponían en varios museos del mundo y esa fama llegó a México. Sin embargo, no era feliz porque Diego Rivera le pidió que se divorciaran, y así ocurrió.

Frida tuvo que trabajar mucho para mantenerse a sí misma. Enseñó pintura en un colegio público. Su contacto con los niños y la gente joven la volvió a animar.

Cuando no podía viajar hasta la Ciudad de México porque no se sentía bien, sus alumnos viajaban hasta la Casa Azul en Coyoacán para recibir sus lecciones. La querían tanto que adoptaron de nombre los Fridos.

Frida y Diego volvieron a casarse y a vivir juntos en Coyoacán. Ella siguió pintando. De esa época es su pintura *Viva la vida* (1954), que se convirtió en su despedida de la pintura antes de morir.

En 1953 se celebró su primera exposición individual en México. Por entonces Frida estaba muy enferma. La noche de la apertura, su salud empeoró, pero ella decidió asistir. Una ambulancia la condujo en su cama al sitio de la exposición para que pudiera saludar a sus amigos y disfrutar del acontecimiento.

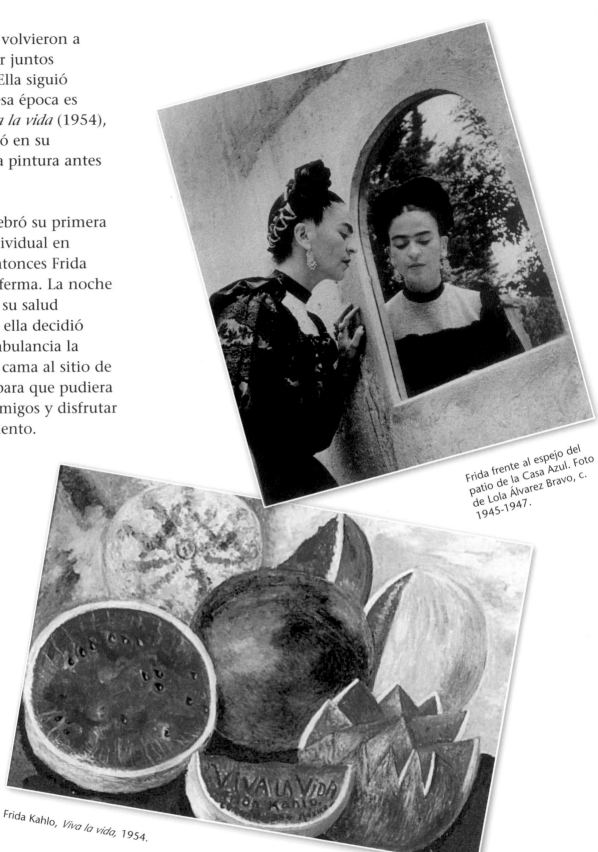

Frida frente al espejo del patio de la Casa Azul. Foto de Lola Álvarez Bravo, c. 1945-1947.

Frida Kahlo, *Viva la vida*, 1954.

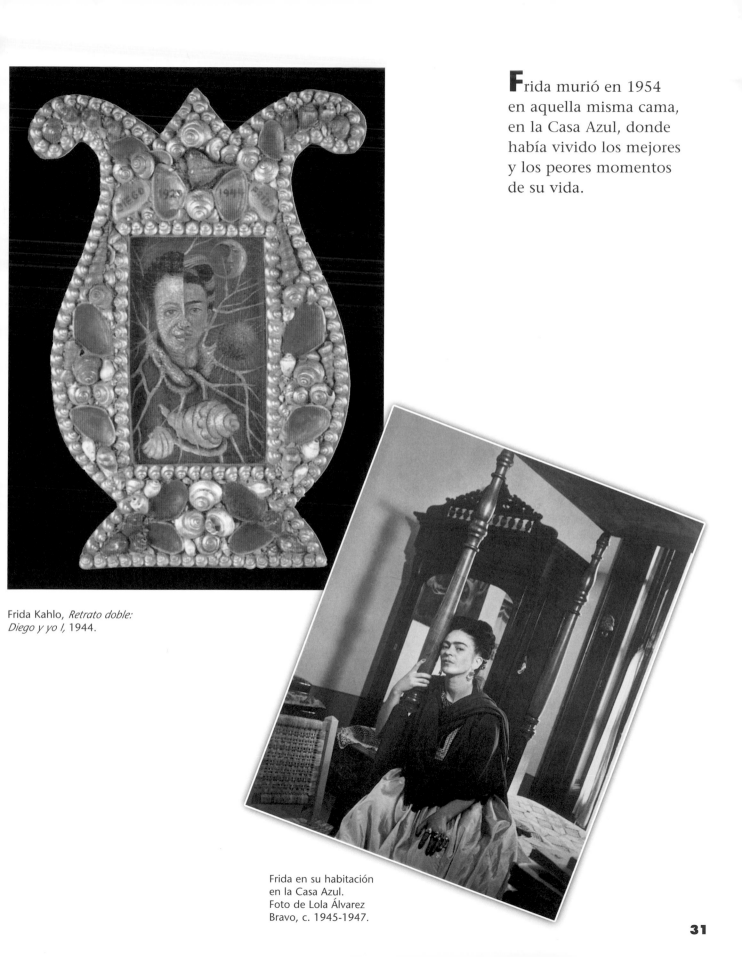

Frida murió en 1954 en aquella misma cama, en la Casa Azul, donde había vivido los mejores y los peores momentos de su vida.

Frida Kahlo, *Retrato doble: Diego y yo I*, 1944.

Frida en su habitación en la Casa Azul. Foto de Lola Álvarez Bravo, c. 1945-1947.

MIRO TU CARA, FRIDA

F. Isabel Campoy
Alma Flor Ada

Mira tú tu cara, Frida
mira ya tu cara azul.
Te envuelve en dolor la vida
como bufanda de tul.

Mira tú tu cara y pinta
tus sonrisas de papel.
Y así todo el que te mira
verá en tus ojos la miel.

Yo miro tu cara, Frida
la miro una y otra vez
y en ella veo una estrella,
una estrella y un pincel.

Un deseo río arriba
en un barco de papel
derramando por la vida
tu amor y tu enorme fe.

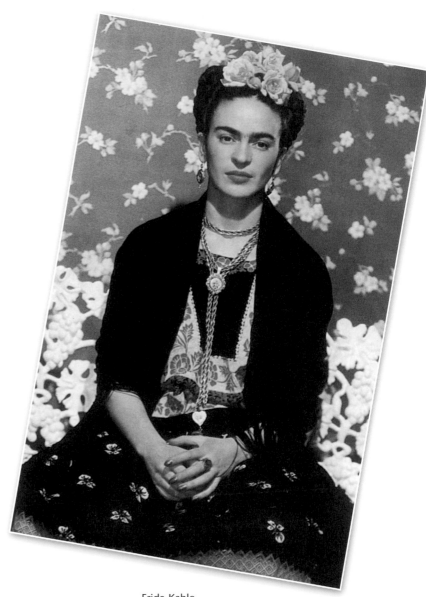

Frida Kahlo.
Foto de Nickolas Muray,
c. 1938-1939.

César Chávez

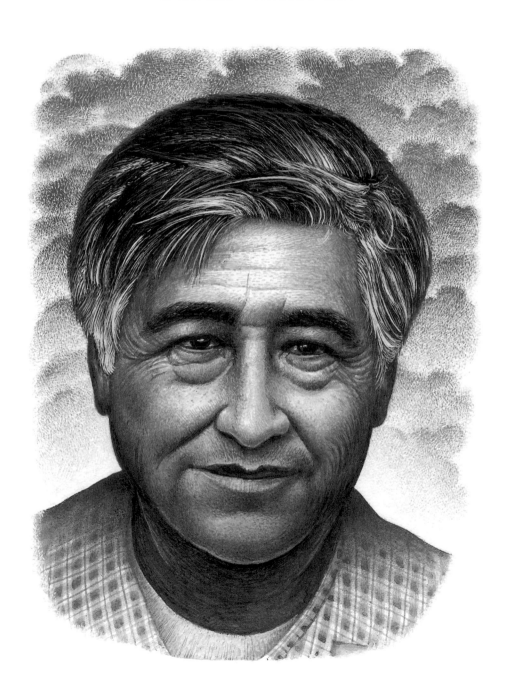

Los campesinos caminaban sudorosos bajo el sol. Trescientas millas es una larga distancia para caminar a pie.

Están marchando desde Delano hasta Sacramento, en California. Es una marcha organizada por sus líderes, César Chávez y Dolores Huerta.

Quieren que todos sepan que la vida de los campesinos es muy dura e injusta.

Quieren conseguir mejor trato de parte de los dueños de los campos.

Quieren conseguir justicia.

Desde muy joven, César Chávez tuvo que trabajar para ayudar a su familia

En el Capitolio de Sacramento se crean las leyes del estado de California.

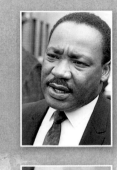

Martin Luther King y Mahatma Gandhi fueron dos grandes líderes. Ambos eran pacifistas. Utilizaron la *no violencia* para conseguir reformas en favor de su pueblo.

César Chávez admiraba a estos dos líderes.

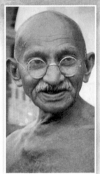

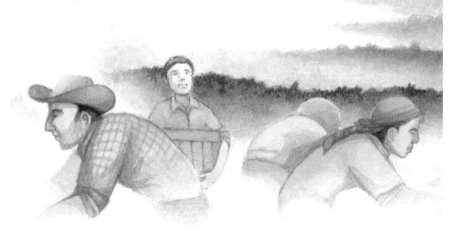

César Chávez dedicó toda su vida a buscar justicia para los trabajadores del campo.

Creía en la no violencia y trabajó con firmeza, pero en paz, en favor de los campesinos.

Sus armas eran la palabra, las huelgas, los boicoteos, las marchas, las canciones, el teatro, los discursos.

Cuando no conseguía justicia de este modo, se pasaba días y días sin comer. Así conseguía la atención de los periódicos y del público.

En 1968 arriesgó su vida al dejar de comer durante treinta y seis días.

Hizo esa huelga de hambre para protestar contra el uso de los pesticidas, que son dañinos para la salud de los campesinos y de los consumidores, y perjudiciales para el medio ambiente.

Los pesticidas son venenos para matar a los insectos. Los pesticidas son dañinos para las personas y perjudiciales para el medio ambiente. Si un ave come insectos envenenados con pesticidas, pone huevos frágiles que se rompen antes de que nazcan sus crías.

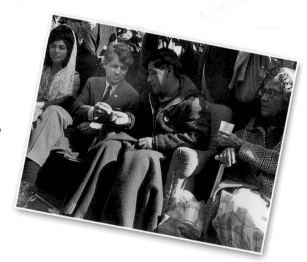

En 1968, César Chávez hizo una huelga de hambre. Aquí aparece con su madre, Juana Chávez, y con el senador Robert Kennedy, al final de 25 días de ayuno.

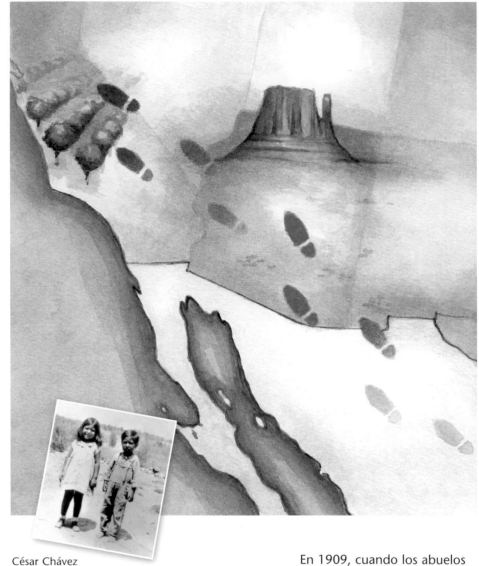

Para conocer la historia de la vida de César Chávez, es necesario conocer sus orígenes. En 1909, Cesario y Dorotea Chávez, los abuelos de César Chávez, se fueron a vivir cerca de Yuma, Arizona, con sus catorce hijos.

Venían de Chihuahua, México.

Uno de los catorce hijos, Librado, se casó en 1924 con Juana Estrada, quien también era de Chihuahua.

Librado y Juana tenían una tienda de alimentos. Allí nació su segundo hijo, César Estrada Chávez, el 31 de marzo de 1927.

Librado y Juana eran trabajadores y su negocio prosperó. Pero en 1930 hubo grandes problemas económicos en los Estados Unidos. Todo el mundo sufrió mucho. A esta época se le llama la *Gran Depresión.*

César Chávez
con su hermana Rita.

Durante los años de la *Gran Depresión,* casi nadie tenía trabajo ni dinero. Muchas familias se trasladaron desde otros estados a California, en busca de trabajo en el campo.

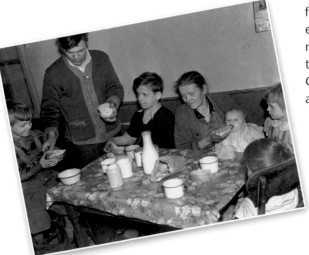

En 1909, cuando los abuelos de César Chávez vinieron de Chihuahua, México, y se fueron a vivir cerca de Yuma, en Arizona, todavía Arizona no era un estado sino un territorio. Al igual que Texas y California, Arizona había sido antes parte de México.

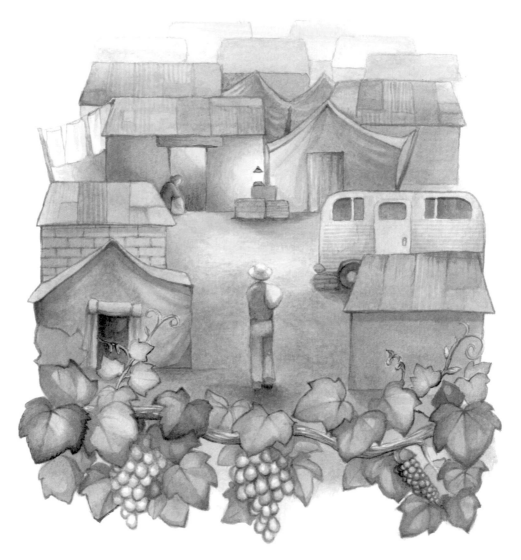

La familia de César Chávez perdió su tierra porque no pudo pagar los impuestos.

Se fueron a California a trabajar como campesinos migratorios.

A veces vivían en un carro. Otras, vivían en tiendas de campaña o en casuchas en los campamentos de los dueños de las tierras.

Era una vida dura. César asistió a unas treinta escuelas diferentes. Era muy difícil estudiar en esas condiciones.

En el octavo grado dejó de ir a la escuela y comenzó a trabajar para ayudar a su familia.

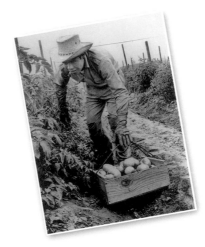

Los campesinos migratorios no poseen tierras. Recogen las cosechas o realizan otros trabajos donde los necesiten. Pasan unas semanas en un lugar y, cuando se acaba el trabajo allí, tienen que irse a buscar trabajo a otra parte.

Helen Fabela Chávez siempre trabajó mucho. Desde muy joven trabajó en los campos y en una tienda de víveres. Tuvo ocho hijos y los cuidó y educó a todos. También colaboró activamente en la Unión de Trabajadores Campesinos.

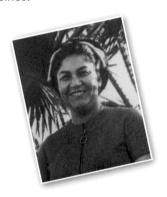

Cuando César tenía 15 años, conoció a Helen Fabela en Delano, California.

Helen había nacido en California, pero sus padres eran de México.

Dos años más tarde, a los 17 años, César se alistó en la marina, durante la Segunda Guerra Mundial.

A su regreso a California, César volvió a trabajar en las labores del campo, y en 1948 se casó con Helen y se fueron a vivir a San José, California.

César y Helen vivían en un barrio muy pobre llamado Sal si puedes.

Allí conocieron a Fred Ross, que vino a hablarle a la gente sobre la Organización de Servicios a la Comunidad (CSO).

La Organización de Servicios a la Comunidad (CSO) tenía como meta principal ayudar a los mexicoamericanos. Sobre todo, quería ayudarlos a inscribirse para votar. Confiaba en que los votos serían un medio para lograr mejores condiciones de vida para los mexicoamericanos.

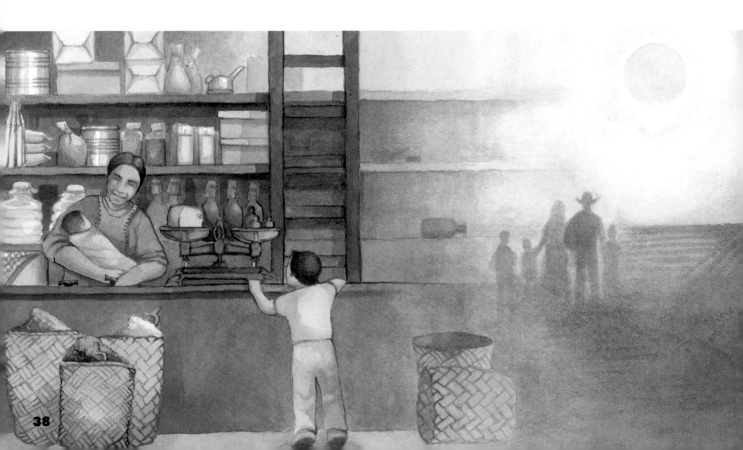

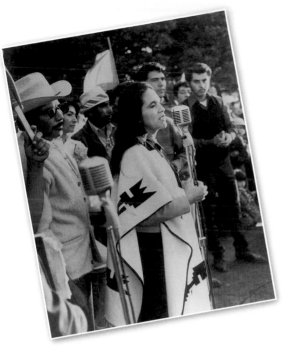

Dolores Huerta es una gran dirigente de la Unión de Trabajadores Campesinos. Fue la primera vicepresidenta de la Unión y actualmente es su tesorera. Ha realizado una extraordinaria labor de organización. Nunca ha dejado de luchar y trabajar por otros. Es madre de once hijos, dos de los cuales también trabajan para el movimiento campesino.

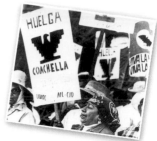

Los campesinos adoptaron el Águila Azteca como su símbolo. Es un símbolo de fuerza porque el águila es un ave muy fuerte. Es un símbolo de esperanza, de poder volar y ascender.

En la Organización de Servicios a la Comunidad, César y Helen conocieron a Dolores Huerta.

Por el resto de su vida, César y Dolores trabajaron por la justicia para los campesinos, como dirigentes de la comunidad mexicoamericana.

Ambos trabajaron como voluntarios de la CSO y allí aprendieron muchas técnicas de organización de comunidades.

César y Dolores querían crear un sindicato para proteger específicamente a los campesinos. Por ello dejaron la CSO y formaron la Asociación Nacional de Trabajadores Campesinos (NFWA), que luego se convirtió en la Unión de Trabajadores Campesinos (UFW).

La Unión de Trabajadores Campesinos tiene como objetivo ayudar a los campesinos a obtener los mismos derechos que otros trabajadores ya tienen.

Cuando no hay sindicato, los patronos pueden cometer muchas injusticias.

En algunos casos no les pagan lo justo a los trabajadores o no les pagan lo que han ofrecido.

Antes de la Unión, en los campos no había agua ni servicios sanitarios.

Los campamentos eran sucios y los campesinos vivían en condiciones terribles.

Los campesinos no tenían días de descanso ni seguro médico.

Si un campesino se lastimaba o se enfermaba, su familia se quedaba sin medios para comer.

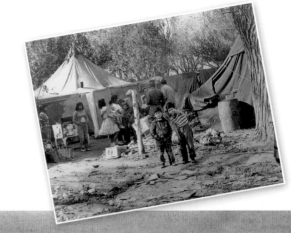

La vida en los campamentos era muy difícil. Las casas eran tiendas de campaña o casuchas con piso de tierra. No había agua corriente, ni luz eléctrica, ni servicios sanitarios. Todavía hoy, muchos campesinos viven en condiciones terriblemente duras.

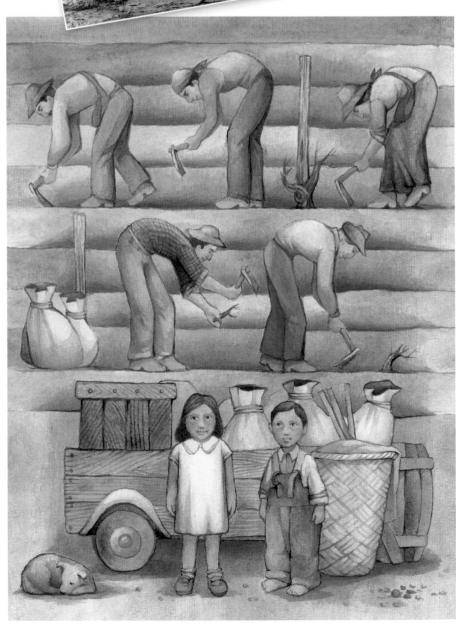

La Unión quería impedir el uso de la azada de mango corto. Los patronos mandaban usar esta herramienta. Esta azada obligaba a los campesinos a trabajar agachados, lo cual les dañaba la espalda.

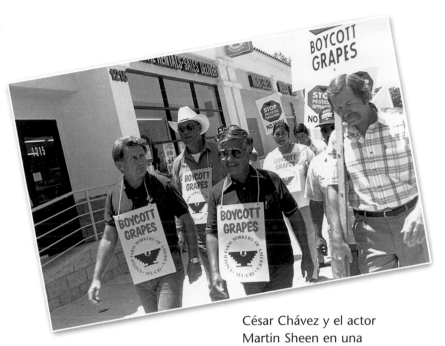

César Chávez y el actor Martin Sheen en una marcha que pedía el boicoteo contra las uvas.

César Chávez y Dolores Huerta les hablaban a los patronos, pero estos no les hacían caso.

Entonces organizaron marchas o boicoteos, para que el público en general supiera lo que estaba pasando.

En California, los dueños de los viñedos no les pagaban lo justo a los campesinos, y César y Dolores viajaron por todo el país hablando de este problema.

Mucha gente dejó de comprar uva y vino de California para ayudar a los trabajadores, y así los patronos tuvieron que pagarles mejor.

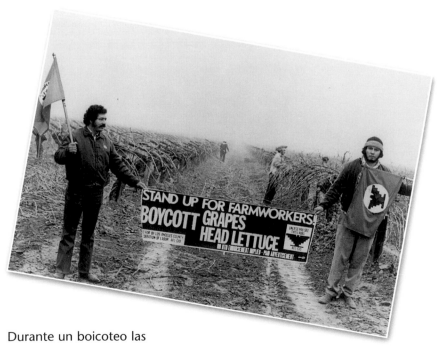

Durante un boicoteo las personas no compran un producto. Los productores pierden dinero.

La siembra, cultivo y cosecha de la uva exige mucho trabajo. Después de cinco años, gracias al boicoteo de la uva, las condiciones de muchos campesinos mejoraron.

César Chávez llevó a cabo una labor que parecía imposible.

Era muy difícil organizar a campesinos que cambian de lugar con frecuencia.

Era muy difícil pedirles a las familias pobres que contribuyesen con dinero.

Era muy difícil responder a la violencia en forma pacífica.

César Chávez dedicó toda su vida a una causa.

Su hogar, primero en Delano y luego en La Paz, California, fue siempre muy humilde. Todo el dinero que recolectó lo entregó siempre a la Unión.

La Unión le dio casa y comida, pero su sueldo era solo de diez dólares al mes.

El Teatro Campesino, dirigido por Luis Valdez, ha sido un apoyo importante para la Unión. Este grupo teatral ha creado y representado obras sobre la vida de los campesinos.

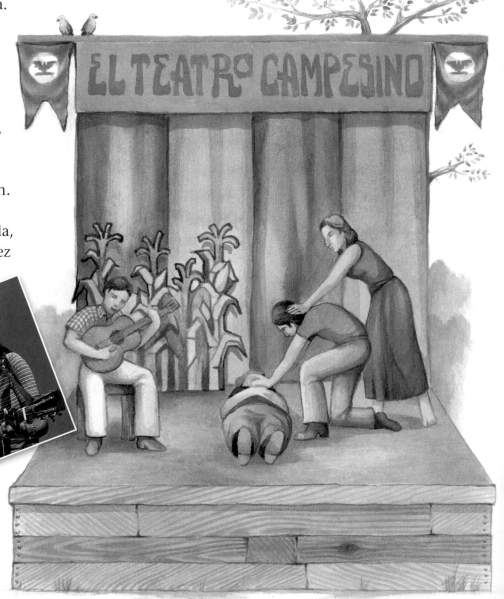

Muchos artistas han colaborado con la causa de los campesinos. La famosa cantante mexicoamericana Joan Baez prestó su hermosa voz en favor de *la causa*.

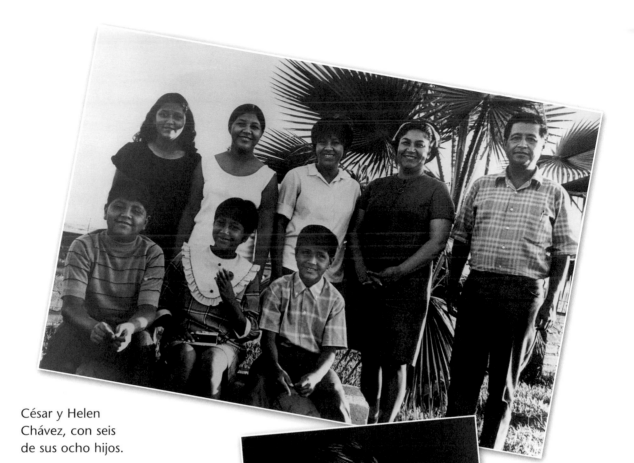

César y Helen
Chávez, con seis
de sus ocho hijos.

César Chávez
y uno de sus
veinticuatro
nietos,
Anthony.

Los ocho hijos de Helen
y César crecieron, estudiaron
y han participado activamente
en la labor de la Unión
y el esfuerzo político.

Cuatro de ellos, Linda, Paul,
Liz y Anthony, han dedicado
también su vida a la Unión.

El mayor, Fernando, es abogado
y ha sido presidente de la
Asociación Política Mexicoamericana.

César Chávez murió el 23 de abril de 1993. Tenía sesenta y seis años.

A su muerte, Dolores Huerta prometió que la lucha iniciada por César Chávez no moriría con él.

Más de cuarenta mil personas asistieron a su funeral.

La Unión sigue luchando.

Una de sus grandes inquietudes hoy en día es que muchos de los niños campesinos sufren de cáncer.

La Unión cree que el cáncer es causado por los muchos pesticidas que se usan en los campos.

No solo hay escuelas que llevan el nombre César Chávez. También hay calles y parques con su nombre. Todos ellos nos recuerdan el ejemplo de este hombre extraordinario.

Muchas escuelas se llaman hoy César Chávez. Es un modo de honrar la memoria de este gran hombre. Es también un modo de recordarles a los niños que *sí se puede.*

Este hermoso mural es de la Escuela César Chávez en San Francisco, California.

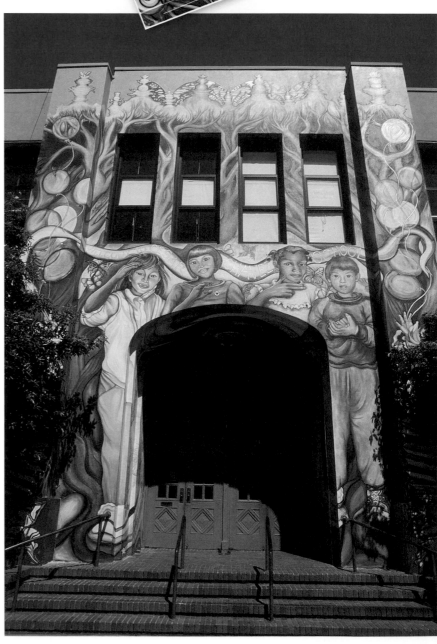

La lucha no ha terminado.

Hoy todavía a los campesinos se les paga poco por un trabajo que nadie quiere hacer, porque es muy duro.

Y aunque ellos nos proporcionan el alimento para vivir, su vida es muy difícil.

Durante las cosechas, muchos de ellos tienen que vivir en sus carros o en campamentos sin ninguna comodidad.

Muchos necesitan que sus niños trabajen en el campo y los niños no pueden estudiar.

Sufren enfermedades por bañarse con agua contaminada.

Todos tenemos que abrir nuestro corazón a los campesinos. Y seguir luchando hasta alcanzar la justicia.

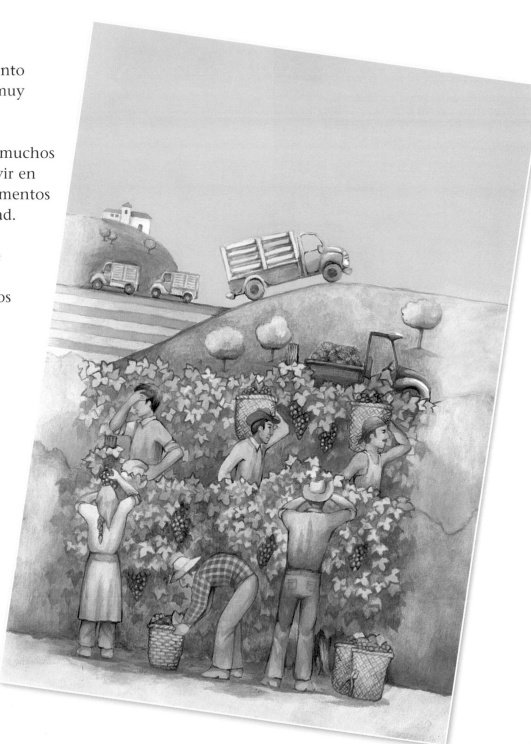

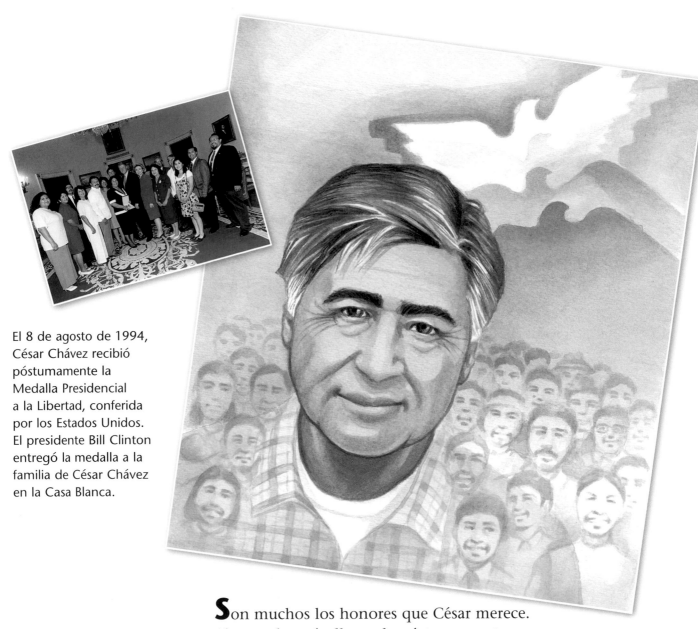

El 8 de agosto de 1994, César Chávez recibió póstumamente la Medalla Presidencial a la Libertad, conferida por los Estados Unidos. El presidente Bill Clinton entregó la medalla a la familia de César Chávez en la Casa Blanca.

Son muchos los honores que César merece. Algunos le están llegando póstumamente.

Todos nos sentimos orgullosos de que el gobierno de México le haya conferido en 1990 su más alta condecoración, el Águila Azteca, y que los Estados Unidos también lo honrara en 1994 con la Medalla Presidencial a la Libertad.

En 1998 César Chávez pasó a formar parte de la Galería de la Fama del Departamento del Trabajo de los Estados Unidos.

ACKNOWLEDGMENTS

Page 5 / Portrait of José Martí by Herman Norrman, 1891. Photo provided by Cuban Heritage Collection, Otto G. Richter Library, University of Miami, Coral Gables, Florida.

Page 19 / Frida Kahlo, 1939. Photo by Nickolas Muray, provided by Biblioteca de las Artes / Centro Nacional de las Artes, Mexico City.

Page 20 / Interior of the Casa Azul, in Coyoacán, Mexico City, 1949. Museo Frida Kahlo Collection. Photo provided by Biblioteca de las Artes / Centro Nacional de las Artes, Mexico City.

Page 21 / Frida Kahlo at age three, 1910. Photo by Guillermo Kahlo provided by Biblioteca de las Artes / Centro Nacional de las Artes, Mexico City.

Page 21 / Cristina, Adriana, Matilde and Frida Kahlo, c. 1919. Photo by Guillermo Kahlo provided by Biblioteca de las Artes / Centro Nacional de las Artes, Mexico City. Raquel Tibol Collection.

Page 21 / Frida Kahlo, Retrato de mi padre, Wilhelm Kahlo (Portrait of my Father, Wilhelm Kahlo), 1952. Museo Frida Kahlo Collection. Copyright © 2000 Reproduction authorized by the Instituto Nacional de Bellas Artes y Literatura and Banco de México, Fiduciario en el Fideicomiso relativo a los Museos Diego Rivera y Frida Kahlo.

Page 22 / Alejandro Gómez Arias, c. 1928. Photo provided by Biblioteca de las Artes / Centro Nacional de las Artes, Mexico City.

Page 22 / Frida Kahlo, Frida en Coyoacán (Frida in Coyoacán), c. 1927. Copyright © 2000 Reproduction authorized by the Instituto Nacional de Bellas Artes y Literatura and Banco de México, Fiduciario en el Fideicomiso relativo a los Museos Diego Rivera y Frida Kahlo.

Page 22 / Frida Kahlo, El camión (The Bus), 1929. Dolores Olmedo Collection. Copyright © 2000 Reproduction authorized by the Instituto Nacional de Bellas Artes y Literatura and Banco de México, Fiduciario en el Fideicomiso relativo a los Museos Diego Rivera y Frida Kahlo.

Page 23 / Frida Kahlo, Accidente (Accident), 1926. Rafael Coronel Collection. Copyright © 2000 Reproduction authorized by the Instituto Nacional de Bellas Artes y Literatura and Banco de México, Fiduciario en el Fideicomiso relativo a los Museos Diego Rivera y Frida Kahlo.

Page 23 / Frida Kahlo, Autorretrato con traje de terciopelo (Self-Portrait Wearing a Velvet Dress), 1926. Copyright © 2000 Reproduction authorized by the Instituto Nacional de Bellas Artes y Literatura and Banco de México, Fiduciario en el Fideicomiso relativo a los Museos Diego Rivera y Frida Kahlo.

Page 24 / Frida Kahlo, Frida y Diego (Frida and Diego), 1931. Copyright © 2000 Reproduction authorized by the Instituto Nacional de Bellas Artes y Literatura and Banco de México, Fiduciario en el Fideicomiso relativo a los Museos Diego Rivera y Frida Kahlo.

Page 24 / Frida Kahlo, c. 1931. Photo by Imogen Cunningham provided by Biblioteca de las Artes / Centro Nacional de las Artes, Mexico City. Copyright © The Imogen Cunningham Trust.

Page 25 / Frida Kahlo, Retrato del Dr. Leo Eloesser (Portrait of Dr. Leo Eloesser), 1931. Copyright © 2000 Reproduction authorized by the Instituto Nacional de Bellas Artes y Literatura and Banco de México, Fiduciario en el Fideicomiso relativo a los Museos Diego Rivera y Frida Kahlo.

Page 25 / Diego Rivera and Frida Kahlo, c. 1929. Photo provided by Biblioteca de las Artes / Centro Nacional de las Artes, Mexico City.

Page 26 / Matilde and Guillermo Kahlo wedding. Photo provided by Biblioteca de las Artes / Centro Nacional de las Artes, Mexico City.

Page 26 / Diego Rivera, Detroit Industry (detail), 1932-33. The Detroit Institute of Arts, Detroit, Michigan. Copyright © 2000 Reproduction authorized by the Instituto Nacional de Bellas Artes y Literatura and Banco de México, Fiduciario en el Fideicomiso relativo a los Museos Diego Rivera y Frida Kahlo.

Page 26 / Frida Kahlo, Autorretrato de pie en la frontera México-Estados Unidos. (Self-Portrait on the Border Between Mexico and the United States), 1932. Manuel Reyere Collection. Copyright © 2000 Reproduction authorized by the Instituto Nacional de Bellas Artes y Literatura and Banco de México, Fiduciario en el Fideicomiso relativo a los Museos Diego Rivera y Frida Kahlo.

Page 28 / Frida Kahlo, Autorretrato con simios (Self-Portrait with Monkeys), 1943. Copyright © 2000 Reproduction authorized by the Instituto Nacional de Bellas Artes y Literatura and Banco de México, Fiduciario en el Fideicomiso relativo a los Museos Diego Rivera y Frida Kahlo.

Page 28 / Frida Kahlo, Yo y mi muñeca (Me and My Doll), 1937. Gelman Collection. Copyright © 2000 Reproduction authorized by the Instituto Nacional de Bellas Artes y Literatura and Banco de México, Fiduciario en el Fideicomiso relativo a los Museos Diego Rivera y Frida Kahlo.

Page 29 / Frida Kahlo, Autorretrato dedicado a Marte R. Gómez (Self-Portrait Dedicated to Marte R. Gómez), 1946. Copyright © 2000 Reproduction authorized by the Instituto Nacional de Bellas Artes y Literatura and Banco de México, Fiduciario en el Fideicomiso relativo a los Museos Diego Rivera y Frida Kahlo.

Page 30 / Frida Kahlo, c. 1945-47. Photo by Lola Álvarez Bravo provided by Biblioteca de las Artes / Centro Nacional de las Artes, Mexico City.

Page 30 / Frida Kahlo, Viva la vida (Long Live Life), 1954. Museo Frida Kahlo Collection. Copyright © 2000 Reproduction